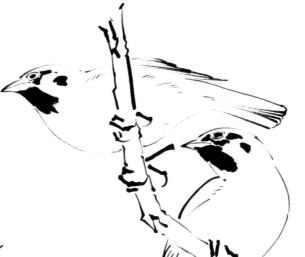

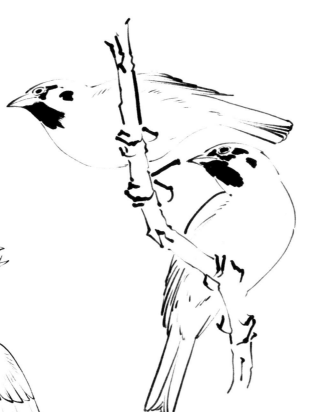

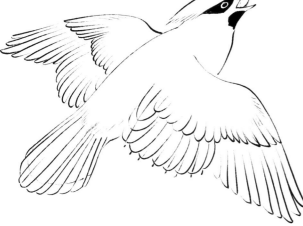

经典国画实用技法

郑鹏伟 编著

上海人民美术出版社

ZENYANGHUAQINNIAO

怎样画

禽鸟

图书在版编目（CIP）数据

怎样画禽鸟 / 郑鹏伟编著. — 上海 ：上海人民美术出版社，2023.11
（经典国画实用技法）
ISBN 978-7-5586-2822-1

Ⅰ．①怎… Ⅱ．①郑… Ⅲ．①花鸟画－国画技法
Ⅳ．①J212.27

中国国家版本馆CIP数据核字（2023）第199437号

怎样画禽鸟

编　　著　郑鹏伟

策　　划　张旻蕾

图文策划　张旻蕾

责任编辑　潘志明

技术编辑　齐秀宁

装帧制作　潘寄峰

出版发行　**上海人民美术出版社**
　　　　　（上海市闵行区号景路159弄A座7F　邮编：201101）

印　　刷　上海颛辉印刷厂有限公司

开　　本　787×1092　1/12

印　　张　5

版　　次　2024年1月第1版

印　　次　2024年1月第1次

书　　号　ISBN 978-7-5586-2822-1

定　　价　68.00元

目 录

一、概述

中国传统绘画十分重视对自然物象的描绘，其中花鸟画体现了人与自然物象的审美关系，具有较强的抒情性。历代画家常赋予花卉、禽鸟以人文精神，借梅兰竹菊寓君子之德，如梅花象征着高洁，兰花象征着清幽典雅，竹象征着坚韧与谦虚，菊象征着孤高隐逸。在花鸟画的创作中，禽鸟常作为绘画的主体，表现为鹤之谧静、鹰之矫健、八哥之灵动、山雀之欢腾等，画家通常还采用象征和寓意的手法，赋予绶带以长寿、鹌鹑以安居、白头翁以爱情永恒等含义，寄托着人们对于美好生活的期望和神往。

历代花鸟画家各有专攻，如唐代薛稷的鹤、边鸾的孔雀、五代郭乾晖的鹰、黄筌的翎毛、徐熙的禽鱼，北宋崔白的雀，南宋李迪的禽，元代李衎的竹、张守中的鸳鸯，明代林良的鸟，清代朱耷的鱼、华嵒的鸟，近现代吴昌硕的花卉、齐白石的花果、徐悲鸿的马、李苦禅的鹰、李可染的牛等等，均有形神兼备的杰作传世。

新中国成立后，花鸟画呈现出百花齐放的繁荣景象，习画者想要画好禽鸟，不仅要师法古人，还要深入生活中去观察和写生，从而熟悉禽鸟的成长过程、生活规律和习性，只有研究它们的形态、结构，才能掌握禽鸟的基本画法，提高造型能力和艺术技巧，再经过笔墨的锤炼，方能形神兼备。写意画若要表现其本质精神，需做到挥洒自如且不失真形，方能富有艺术感染力。

中国画家习惯将禽鸟称为"翎毛"。历代画翎毛的画家，通常掌握了多种禽鸟的特点，并创造了独特的表现技法。下面我们选取了12幅具有代表性的古代花鸟作品，通过具体的画作来展现不同种类的禽鸟姿态以及不同风格的表现手法。

古代花鸟画赏析

1. 崔白《寒雀图》

《寒雀图》，北宋，崔白，绢本设色，纵25.5厘米，横101.4厘米。

图绘枯木及9只麻雀飞动或栖止其间的情景。9只小雀依飞鸣动静之态散落树间，自然形成三组。构图巧妙，布局得当，在动与静之间既有分割又有联系。

作者以干湿兼用的墨色、松动灵活的笔法绘麻雀及树干。麻雀用笔干细，敷色清淡。树木枝干多用干墨皴擦晕染而成，无刻画痕迹，明显区别于黄筌画派花鸟画的创作技法。尽管此图在形式、风格上较为工致优雅，但北宋花鸟画中占主导地位的平和、富丽的特色，在崔白的作品中已不见。这反映了北宋宫廷花鸟画在审美感受上进入了新的阶段。崔白新创的花鸟画改变了流传百年的黄筌画派的一统格局，推动了宋代花鸟画的发展。

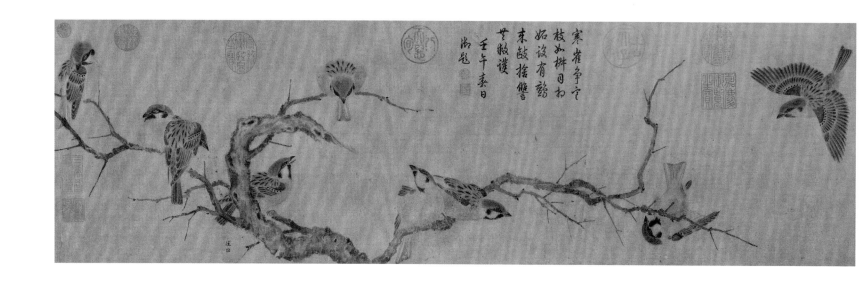

2. 黄荃《写生珍禽图》

　　《写生珍禽图》，五代十国，黄荃，绢本设色，纵41.5厘米，横70厘米。

　　黄荃《写生珍禽图》标志着中国画中的花鸟画从早期的粗拙臻于精美，中国的花鸟画家已经具备完善的写实能力。整幅作品勾轮廓的墨线大都非常轻细，似无痕迹，所赋色彩，也明显区别于唐画的浓烈艳丽，而是以淡墨轻色，层层敷染，更重质感，注重表达物象的精微、逼真，是中国传统绘画中的写实

杰作。黄荃的写生功夫在这幅画中表现得淋漓尽致，每种小动物的造型都准确、严谨，同时又富有变化。人们仅从这幅稿本上就可了解黄荃作品的精妙，想象黄荃其他作品的巨大魅力。

　　《写生珍禽图》左下角有一行小字："付子居宝习"，由此可知，这是作者为创作收集的素材，交给其子黄居宝临摹练习用的一幅稿本。

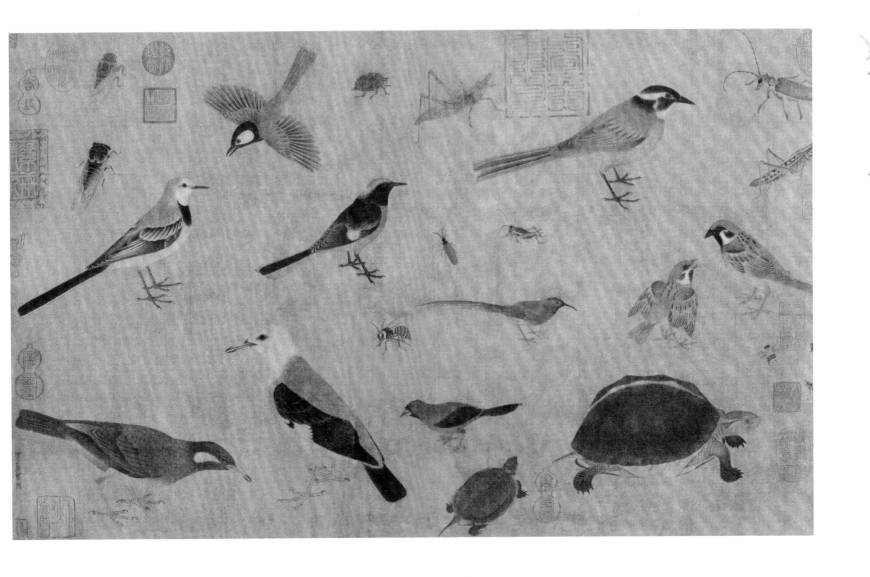

3. 赵昌《写生蛱蝶图》

《写生蛱蝶图》，北宋，赵昌，纸本设色，纵27.7厘米，横91厘米。

《写生蛱蝶图》是一幅秋天野外风物的写生画。一处无人打扰的野外，两簇鲜花竞相开放，三只花色不一的彩蝶翩翩飞舞其间。还有一只似刚从哪里钻出来的蚱蜢痴痴地站在绿叶上，欲跳还止，就连发黄的枯草在这里也没有沉沉的暮气，而是依然舒展，与红叶一起配合着明净高远的秋天。画中以墨笔勾勒秋花草虫，形象准确自然，风格清秀，设色淡雅。从构图布局来看，画家有意在画面上方留下很大的空白，将景物多集中在画面的下部，而且野菊、霜叶、荆棘和偃伏的芦苇等被布置得错落有致。整幅画把秋日原野的空旷清新、风物宜人的景色描绘得十分动人。画作用笔遒劲，逼真传神，设色清丽典雅，清劲秀逸。花卉用笔简单直率，变化自然。画家用双勾、晕染绘近处花卉的阴阳向背。蚱蜢和蝴蝶用笔十分精确，微染出不同质感。画面有一种纯净、平和、秀雅的意境和格调。

轻灵振翅的蛱蝶起舞于画幅的上半部，秋花枯芦摇曳于画卷的底边。在物象表现上，作者用双勾填色法画土坡、草丛、蛱蝶。其勾线富于顿挫和粗细变化，墨色亦有浓淡轻重之分，敷色积染多层，特别是蛱蝶的翅翼更因积染而色彩浓艳厚重，从而与主要以植物色染就的草叶形成"轻"与"重"的对比。图中蛱蝶的形象最为传神，作者逼真地刻画了蛱蝶之翼薄如绢纱的质感、绚丽斑斓的花纹和蛱蝶细如发丝的根根须脚。

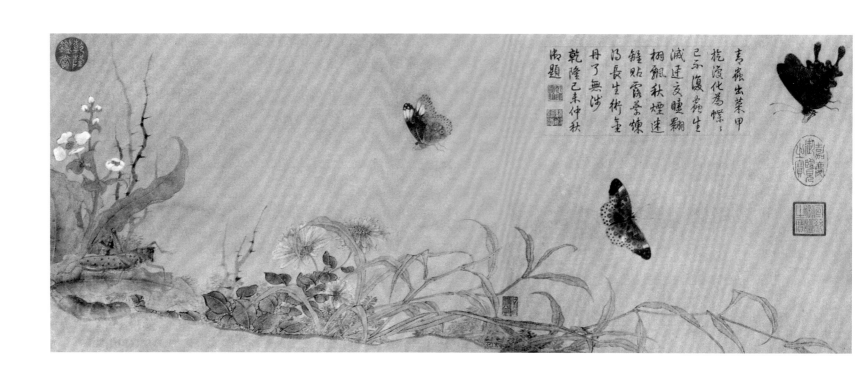

4. 赵佶《芙蓉锦鸡图》

《芙蓉锦鸡图》，北宋，赵佶，绢本设色，纵81.5厘米，横53.6厘米。

整幅画面主次分明，动静结合，自然连贯，生机盎然，意境优美。芙蓉的一枝，由于落在上面的锦鸡而呈现微微弯曲的状态，刻画十分细腻，更显出花枝的娇柔。

画面中一只色彩艳丽的锦鸡正安静地栖在芙蓉枝上，它注视的是两只美丽的蝴蝶在翩翩起舞，追逐嬉戏。画中的秋菊也迎风而舞动，显得更加婀娜多姿。

锦鸡受蝴蝶的吸引而回颈观望，有种呼之欲出、形神兼备的艺术特点。锦鸡丰满的羽毛和漂亮的长尾都被刻画得淋漓尽致；芙蓉花姿态万千，引人深思。

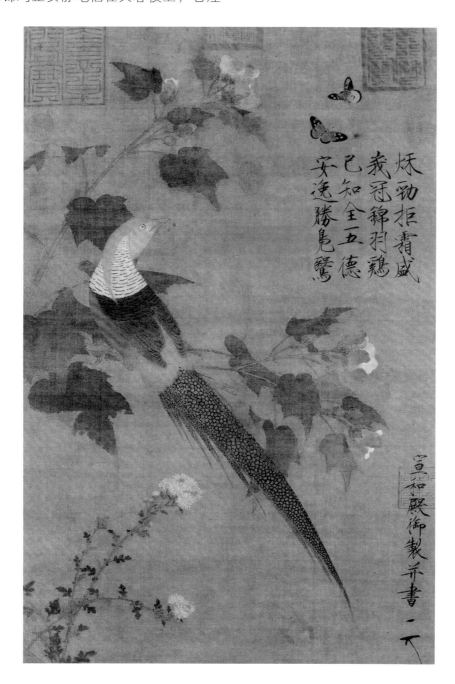

5. 林椿《果熟来禽图》

《果熟来禽图》，南宋，林椿，绢本设色，纵26.5厘米，横27厘米。

《果熟来禽图》是林椿的代表作之一，画中一只小鸟栖息于硕果累累的枝干上。小鸟生动地翘着尾巴，高傲且兴奋，昂首挺胸，好似要振翅欲飞，又好似要召唤伙伴来此共同享受这红润溢香的苹果。

这幅画采用的是经典的折枝式构图，画面的中心是一只俏皮可爱的顽皮小鸟，小鸟脚下的枝干从画面的左上角开始入画，以对角线的方式伸展，从左上角的枝干出枝到右下角的一个主势。

画面与主势相互呼应的正是小鸟的姿态，一主一次，画面颇有节奏。

画面的主势确定了之后，必须有几个次要的来平衡画面。左上角的叶片的生长方向，以及右下角的叶片与主势相垂直，很好地平衡了画面的重量感。

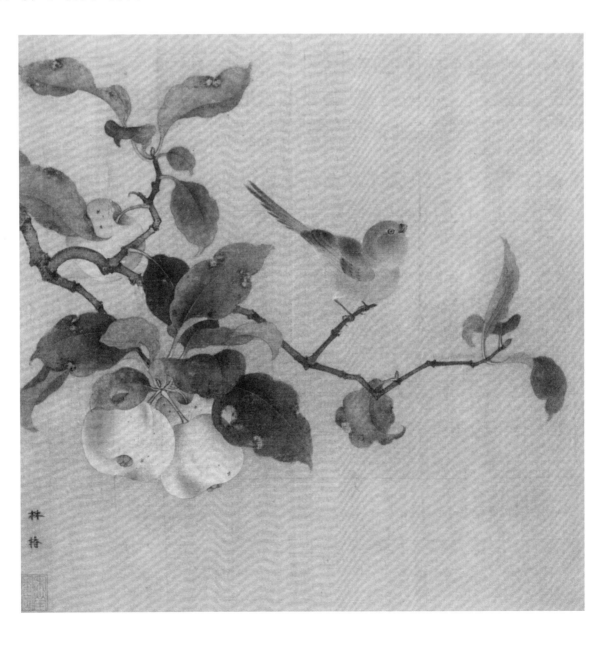

6. 林椿《枇杷绣羽图》

《枇杷绣羽图》，南宋，林椿，绢本设色，纵26.9厘米，横27.2厘米。

画面描绘了江南五月，硕大的枇杷叶和成熟的果实在盛夏的阳光中金碧璀璨，闪烁着诱人的魅力。俊俏的绣眼鸟立于枝上，伸着尖细、锋利的嘴巴，紧瞅着爬在枇杷上的蚂蚁。生动细密的构图，使画面富有浓郁的生活情趣。

作者以精雕细刻的画笔，对花果、鸟、虫的形象都作了生动的描绘。小鸟娟秀的形态、光洁的羽毛和那炯炯有神的紧盯蚂蚁的眼睛，都被刻画得惟妙惟肖。就是小如针孔的蚂蚁，它的头尾足须都画得清晰可见，仿佛它正在欢快地吮吸果汁。这样精致细腻的画工说明了作者扎实的写生功力。

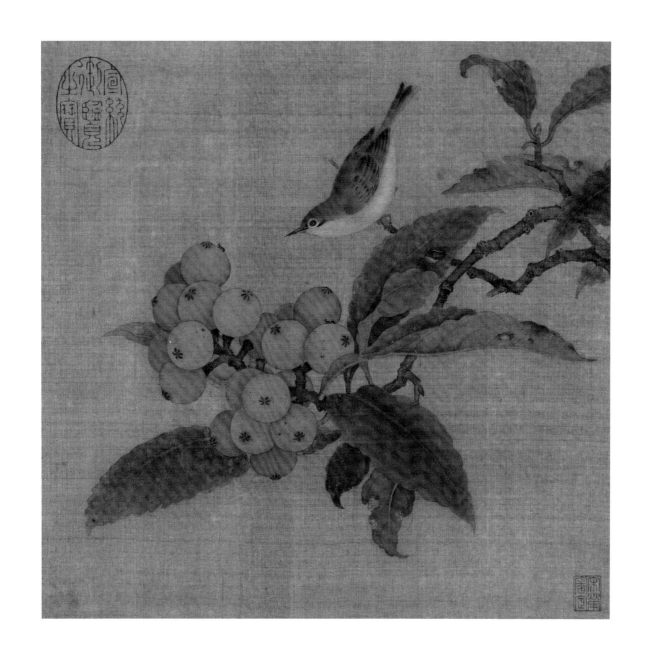

7. 赵孟頫《幽篁戴胜图》

《幽篁戴胜图》，元，赵孟頫，绢本设色，纵25.4厘米，横36.2厘米。

此幅绘一只戴胜鸟栖于幽篁之上，回首顾盼，神情警惕。竹枝采用双勾法，用笔密而不乱。戴胜采用没骨法绘制，以淡墨为主，背部罩淡赭黄色，局部重色的翎毛染以花青。整只鸟羽毛丰满，神采奕奕。画面敷色明净，笔法谨细。工致的画风秉承了北宋画院的画法，但"幽篁"的画法采用了书法用笔，显示了画家对文人情趣的追求。在赵孟頫的流传作品中花鸟画最为少见，此幅应为其早年之作。

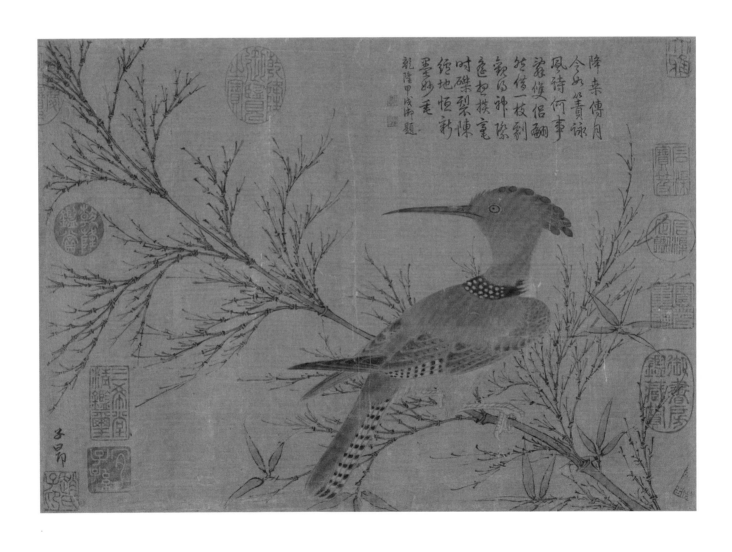

8. 林良《灌木集禽图》

《灌木集禽图》，明，林良，纸本淡设色，纵34厘米，横1211.2厘米。

林良以画花鸟著称，主体多属富野逸之趣的禽鸟，如苍鹰、芦雁、寒鸦、麻雀、雉鸡、喜鹊等，也喜绘群鸟聚集景象，品类众多，情态各异，极富自然天趣。这幅长卷即为集禽图巨构。面画开道为三只麻雀，它们正展翅飞向丛林，迎面枝头有翠鸟、黄鹂啁啾，似示欢迎。

作品布局采用平面散点的结构手法，移步换形，层层展开，疏密相间，动静结合。禽鸟动态逼真，情状各异，枝叶纵横交错，杂而不乱。古木老树、枯枝落叶已显现出萧索秋意，然群鸟骚动不拘的活泼天性，使丛林依然充满蓬勃生机。

此图画法以水墨为主，略施淡彩。禽鸟勾染相间，工写结合，洗练准确，笔简神完。灌木丛林用写意法，然也放而有度，不离规矩。全幅气势宏阔，景象万千，为林良存世的精品巨制。

步入林丛枝杈交错，白头翁在枝头成双鸣叫，山喜鹊与山鹧引颈对唱，小山雀则静歇枝上。密林深处展现阔叶灌木和粗劲竹丛，有寒鸦、鹤鸰、麻雀、白头翁、鹌鹑等成双结对地和鸣、嬉玩，追逐其间。接着斜出几株老松，针叶茂密，成群斑鸠在此活动，一派家族欢聚气氛。然松林深处却有一只苍鹰在窥视，于平和中增添了一分杀气。结尾是荻岸水滨，一对鸬鹚在水面觅食，两只乌鸦涉水行进，另有翠鸟飞栖苇丛间，境界又变为空阔悠闲。

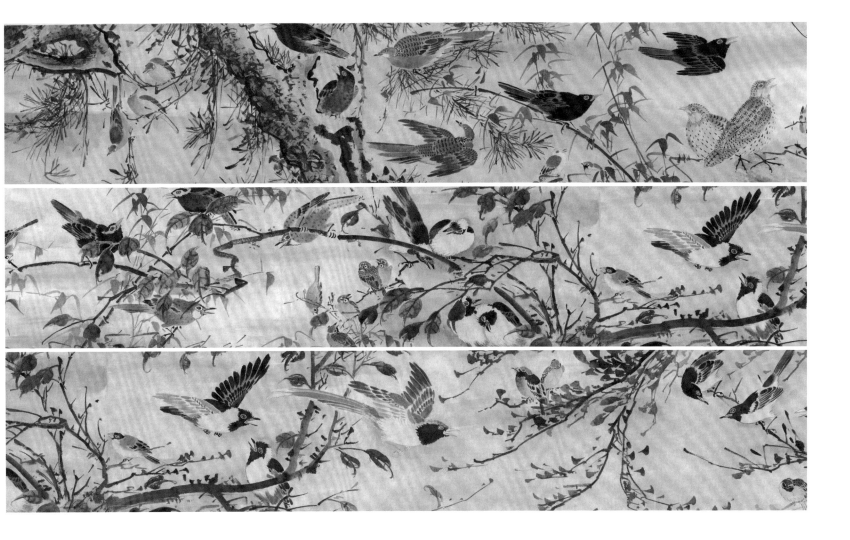

9. 林良《木鸟图》《双鹰图》

《木鸟图》，明，林良，纸本水墨，纵30.3厘米，横31.3厘米。

此图绘黑色禽鸟一只，它紧抓树干，张开的喙似呼朋引伴。画面大片留白，但毫不显空，一枝一鸟，粗粗几笔画出树枝，而鸟儿依旧水墨，数笔写成，层次分明，神情毕现。

《双鹰图》，纸本水墨，纵133.4厘米，横80.5厘米。

此对苍鹰屹立于古树干上，目光锐利远眺，似在搜寻猎物。尖喙利爪则以细笔勾画，粗细相兼干湿并用，开辟了明代前期的写意花鸟画风。

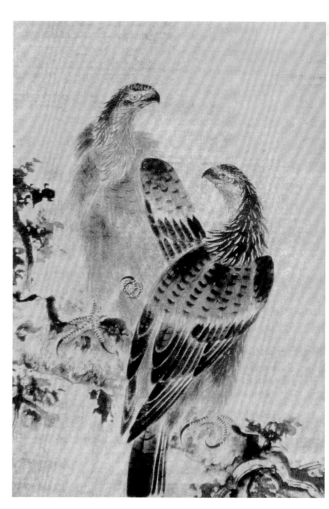

10. 八大山人《花鸟鱼虫册页之八哥图》

《花鸟鱼虫册页之八哥图》，明末清初，八大山人，纵25厘米，横23.3厘米。

整幅画的画面，在中下方绘一只八哥，鸟的眼睛一圈一点，似睁似闭。八哥形象洗练，造型夸张，表情奇特。作品构图奇妙，笔法雄健泼辣，笔势朴茂雄伟，墨色淋漓酣畅，流露出愤世嫉俗之情，透露出雄健简朴之气，反映出孤愤的心境和坚毅的个性，具有奇特新颖、出人意表的艺术特色，乃是八大山人艺术成熟期的精品。

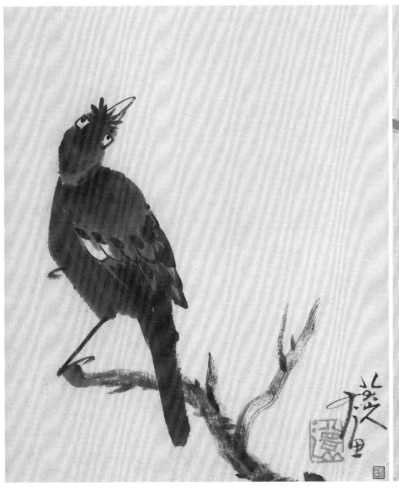 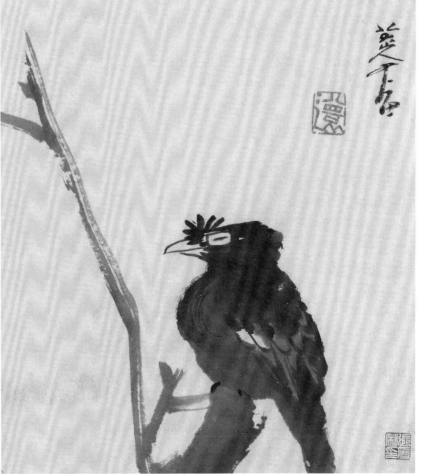

11. 任伯年《春禽四屏》

《春禽四屏》，清，任伯年，绢本设色，直径26.5厘米。

此花鸟四条屏极尽伯年之能事，描绘了桃花、紫藤、鸳鸯、八哥等不同寓意的吉祥之花卉和飞禽。笔墨简逸放纵，勾勒点染交替互用，设色明净淡雅，富有巧趣。

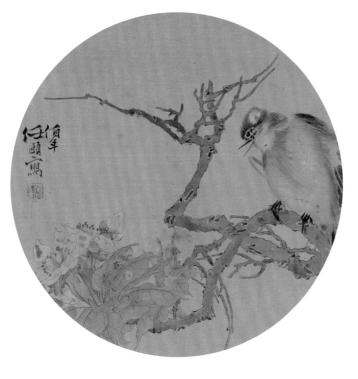

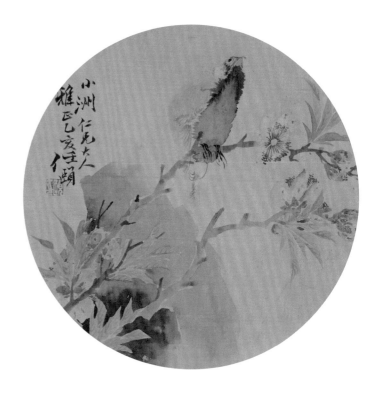

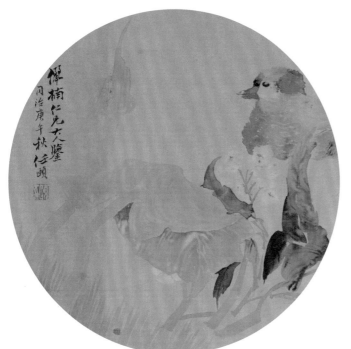

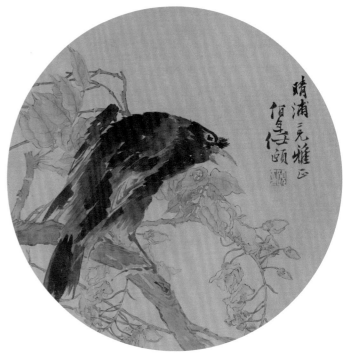

12. 高其佩《松鹰图》

《松鹰图》，清，高其佩，纸本指画，纵172厘米，横90厘米。

此幅绘枯松苍鹰，全以指头蘸墨为之，而墨趣生发，气韵苍茫。

高其佩擅长指画，即用手掌、手指和指甲勾画线条，并佐以毛笔。所绘人物、山水、花卉栩栩如生，丰富了中国画的表现技法。他在清代画坛以指画独树一帜。清雍正年间曾于宫中作画，为指画的开山祖师。

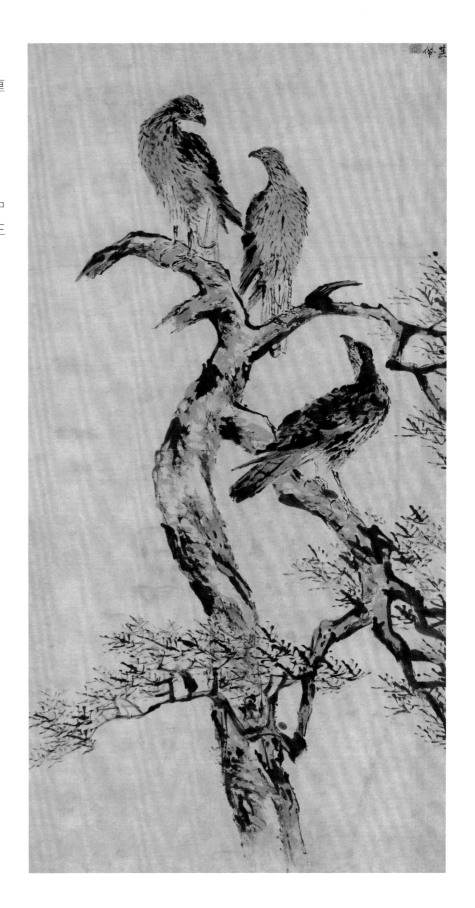

二、鸟的结构

禽鸟是卵生动物，基本形体呈椭圆形，小蛋形作头，大蛋形作腹背，落墨前应先对禽鸟的形态有一点认识，掌握禽鸟间不同的特征和共性，以此组成禽鸟的各种形状和姿态。

鸟的结构可分为头、颈、胸背、尾、翅和腿爪等部分。

不同的鸟，生存环境和生活习性也不同，形成了适合自己生存的形态结构特征，表现比较明显的区别在头、喙、尾和腿爪等方面。

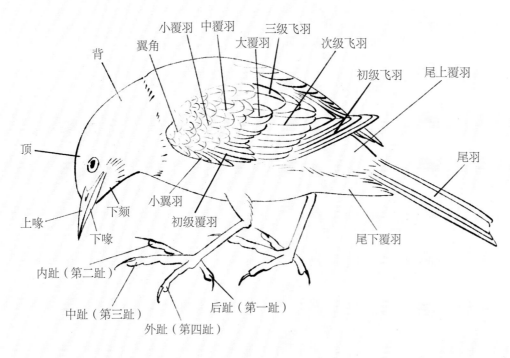

鸟的解剖结构

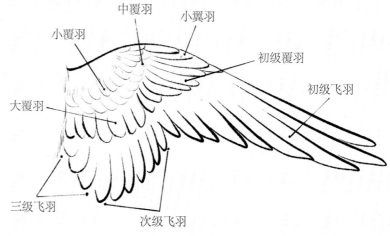

鸟的翅膀结构

三、禽鸟的分类

禽鸟分为猛禽、攀禽、涉禽、游禽、鸣禽、家禽六类。

猛禽有鹰、雕、鹫、隼等。嘴勾且目锐，上喙呈弯钩状，上喙前端边缘有小钩状突起。爪似铁钩强而有力，善于捕食小型动物，故而翅翼强健。

攀禽有鹦鹉、翠鸟、戴胜、啄木鸟等。嘴短而坚硬，上喙尖而弯曲，以植物的果实和种子为食。腿、爪短而健，爪部构造特殊，两趾向前，两趾向后，能有效地进行抓握，善于攀缘树木。

涉禽有鹤、鹳、鹭鸶等。此类禽鸟最显著的特征是腿、胫、喙细而长，以适应浅水和沼泽生活，以捕食鱼虾为生，尾翼粗、短，可以有效地避免沾水。

游禽有天鹅、鹈鹕、鸬鹚等，体羽厚而致密，绒羽发达，形成有效的保暖层，适应水中生活。双脚位于身体后侧，趾间有蹼，善于游泳、潜水。不善陆地行走，但飞行很快。喙有尖有扁，有的有利钩，有的有成排锯齿，适于在水中觅食。

鸣禽有八哥、黄鹂、白头翁、麻雀等，喙、爪尖而短，利于啄食。多生活于野外山林之中，飞翔跳跃于树枝之间，以种子、小虫为食。尾翼长便于控制方向。

家禽有鸡、鸭、鹅等，喙短而强壮，胸部丰满，腹部圆润。腿短而强壮。鸭的眼睛在喙缝以上，位于头部偏高的位置，所以鸭子看起来会有迟缓呆笨的感觉。

除了这六类禽鸟之外，雉鸡、锦鸡也是中国画中常见的禽鸟，它们属于栖地类禽鸟，多生长于山林灌木丛中。腿爪强健，善于奔跑，也善藏匿。满身点缀着发光的羽毛，尾长而尖。喙形与鸡类似，以植物的果实、种子和部分昆虫为食。

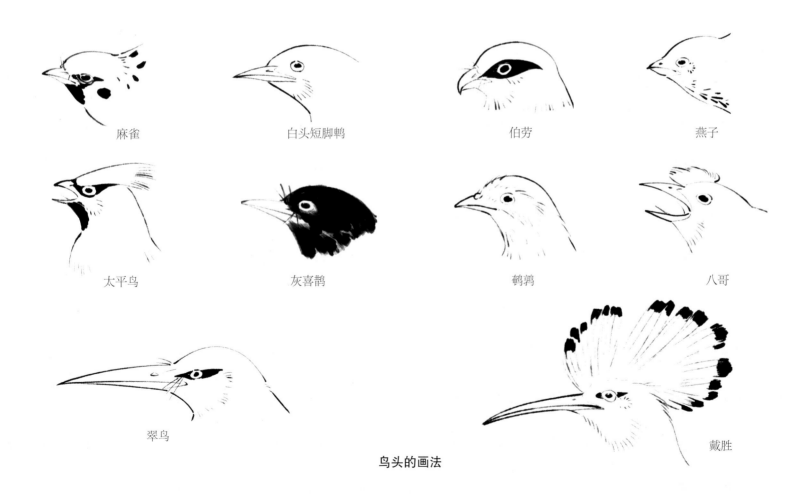

麻雀　　　白头短脚鹎　　　伯劳　　　燕子

太平鸟　　　灰喜鹊　　　鹌鹑　　　八哥

翠鸟　　　戴胜

鸟头的画法

四、禽鸟的画法

鸟类的羽毛大体可以分为两类：一类是较大且比较硬挺的羽毛，中间有明显的羽轴，被称为"翎"。翎生长在尾和翅上，在鸟类飞翔时起主要作用。另一类是比较柔软的羽毛，根据鸟类的结构走向生长。古人将鸟类称为"翎毛"，亦是由此而来。

写意花鸟画中禽鸟的常用技法可分为以下几种。

渴勾：也称"勾填法"。写意的勾填和工笔的勾填不同，写意画以粗笔勾勒出禽鸟的大体形状，用笔须顿挫有力，然后染淡色或白粉，多用于颜色较浅或全身素白的禽鸟，如白鹤、白孔雀、白鹦鹉、白鹭以及鹅等。

点乱：也称点染，是传统国画中常用的技法之一，山水画的皴擦点染的"点"也是这种技法。用笔蘸淡墨或者淡色（根据禽鸟的特征用色），由上向下点乱，用笔须注意上实下虚，基本要领是乱而有序，看似无规则地乱点，在落笔之初于细节和整体上已了然于胸。此法常用于燕子、麻雀、翠鸟、雁等禽鸟。

披蓑法：画禽鸟常用技法之一，因形似蓑衣状，故称"披蓑法"，小写意禽鸟多用此法。根据禽鸟的特征，以中心为点，半圆为径用笔，或丝或撇，或长或短，或实或虚，层层连缀，用墨用色皆是如此。以鹌鹑为例，笔头蘸赭墨，将笔压

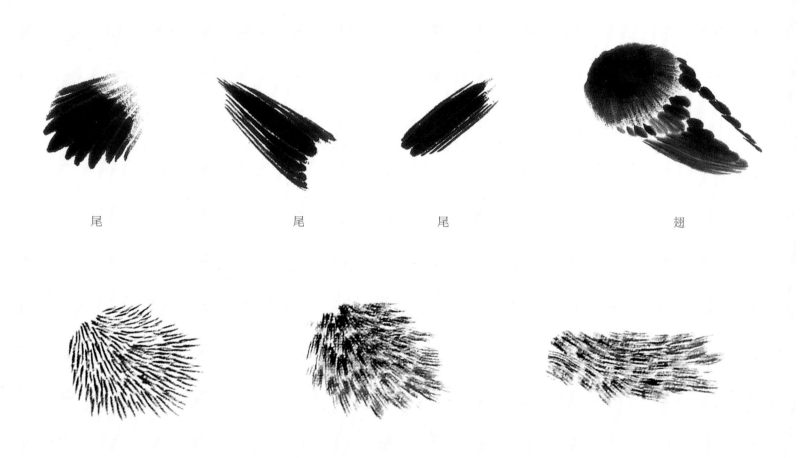

尾　　　　　　尾　　　　　　尾　　　　　　翅

翅膀和羽毛的画法

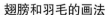

扁，半湿半干，由浓到淡，按照披蓑法，先撇头和背，再画胸腹。接着用浓墨点背部斑点，淡墨点胸腹斑点，最后画爪。

墨法：以泼墨、破墨、积墨为主。泼墨法落笔大胆，点画淋漓，墨汁像泼上去的一样，墨色丰富，滋润生动。破墨法是在前一遍墨迹未干的时候，又画上另一墨色，对原来的墨色加以渗破，让墨色变化更显丰富，常用的破墨为"浓破淡，淡破浓，墨破色，色破墨"。积墨法一般由淡开始，待前一遍墨迹稍干，可以反复皴擦点染，层层叠加，使物象具有厚重的质感。

在平时的学习和生活中，要善于观察禽鸟的各种状态，如踏枝、啄饮、鸣啼、缩颈、睡时、欲飞、理翅等不同的动作，这些十分有趣的生活情态，都应将其特征以速写的方式记录下来。

在速写时，除了了解禽鸟的形体结构，还要掌握其透视关系。可先画出鸟的主要形体（蛋形），再根据头部的动态（如伸头、缩颈、扭转等），添加头部（头部大致也成蛋形），再添加翅、尾与足部。爪在平地时要踏得稳，在枝上要抓得紧。表现飞翔时要缩颈而展足，缩足而展颈，不可两者同时伸展。最重要的是身体要有重心，只有把握好上述禽鸟运动过程中的真实特点，才能使画面具有生命力。在此基础上，无论是正侧背向，飞鸣啄息，禽鸟的形态都能合情合理。

禽鸟的用笔次序一般有两种。

1.从禽鸟的喙和眼睛起笔。先画头部，以重墨勾喙点睛。然后侧锋画背部和翼羽，再用淡墨或者淡色来画胸腹，以表现羽毛柔软的质感，最后点爪。

2.从禽鸟背部起笔。体型较小的禽鸟背部可用一两笔点写而成。大型禽鸟的背部以点染数笔写成，抓住禽鸟的形态、状貌加以概括，墨色由浓及淡，次写翼、尾，再画胸腹，通过笔墨的变化刻画禽鸟的形神。最后画头，勾喙，点睛，补爪。

画禽鸟，喙、眼、爪是最见功力的部位。喙一般有尖、钝、直、勾、扁几种，这与禽鸟所吃的食物有关。勾喙时，以浓墨为主，需中锋行笔，用笔沉着稳健，中间一笔最长，上颚为中间一笔的二分之一，下颚为中间一笔的四分之三（喙较长的禽鸟除外）。以浓墨点睛，要乌黑有神，既要把握好位置，又要有用笔的美感。爪是表现禽鸟精神非常重要的一个部位，画时需用中锋，根据鸟爪的具体结构果断用笔，行笔遒劲肯

定，方能写出鸟爪的精神。

写意禽鸟用笔需稳、准、狠，虚实相倚，浓淡互破，干湿并用，物象自然天成。禽鸟翅膀和尾部多以点乱、披蓑法画出，初级飞羽以中锋勾写，翅尖和复羽用重墨由外向里勾出，长短、大小、粗细根据具体的禽鸟特征加以变化。尾部画时注意外实内虚，用笔肯定，不拖泥带水。

"以意写之"是写意花鸟画的典型特征，画家借助自然物象表达自己的"意"，带有较强的主观色彩。重视对物象的概括、对特征的提炼，甚至是夸张，这是写意画家经过长期艺术实践得出的方法。中国画意蕴深厚、博大精深，作为初学者，应该以极大的精力投入学习，用心对禽鸟的艺术表现和技法作深入探讨，才能有所收获。

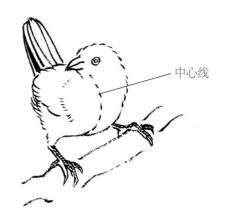

中心线

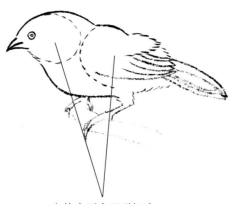

鸟体由两个蛋形组成

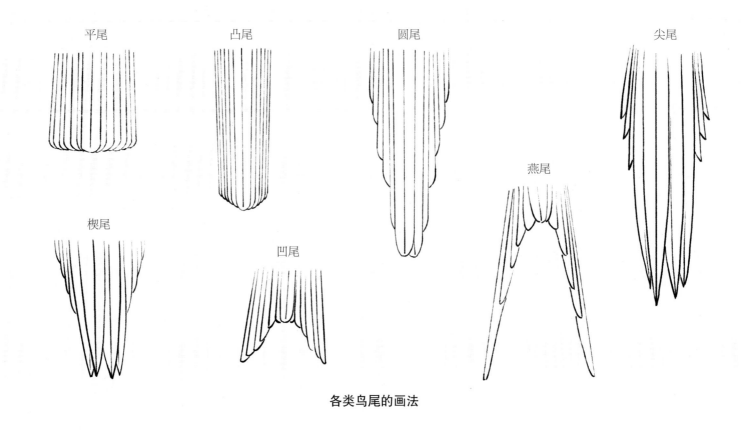

平尾　凸尾　圆尾　尖尾

楔尾　凹尾　燕尾

各类鸟尾的画法

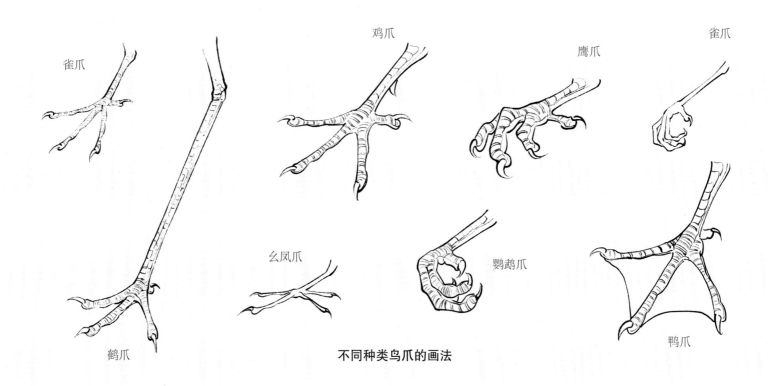

雀爪　鸡爪　鹰爪　雀爪

鹤爪　幺凤爪　鹦鹉爪　鸭爪

不同种类鸟爪的画法

五、禽鸟的技法

1. 麻雀画法

麻雀是一种随处可见的小型鸟类，很有代表性，如能把麻雀画好，再画其他鸟类就容易多了。

我们可以先从背部画起，接着画头、翅膀、胸和腹，再点染头部，然后画喙、眼，最后画尾和爪。画爪时要注意鸟的重心。画飞翔的鸟可以先从鸟的双翅开始，再画头、胸、腹，最后画尾和爪。以下介绍的几个步骤，画其他鸟类时都可以参照使用。

步骤一：先以重墨勾出喙和眼后，用赭石调少许墨点染出头和背部。

步骤二：再以浓淡墨点出翅膀及背部的斑点。

步骤三：最后以淡墨点染胸部，用重墨画尾和爪子。

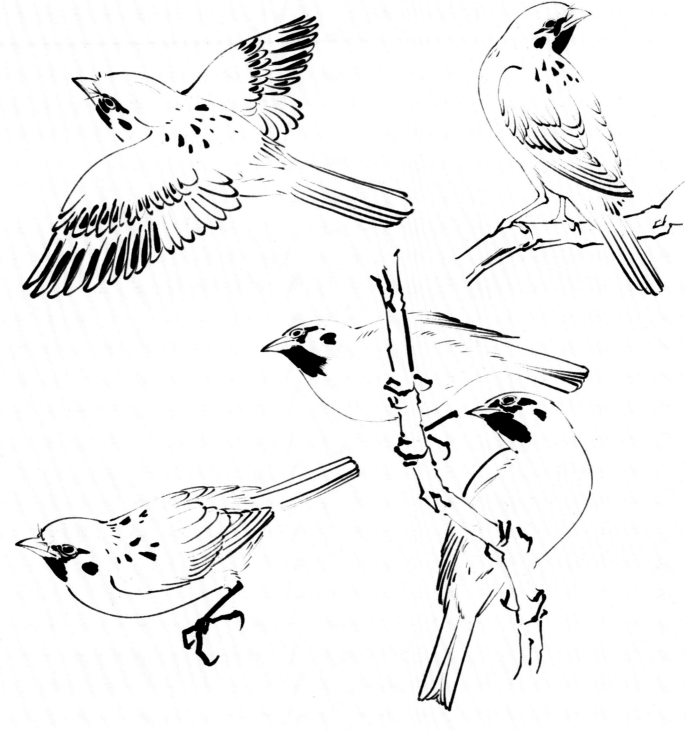

麻雀动态图

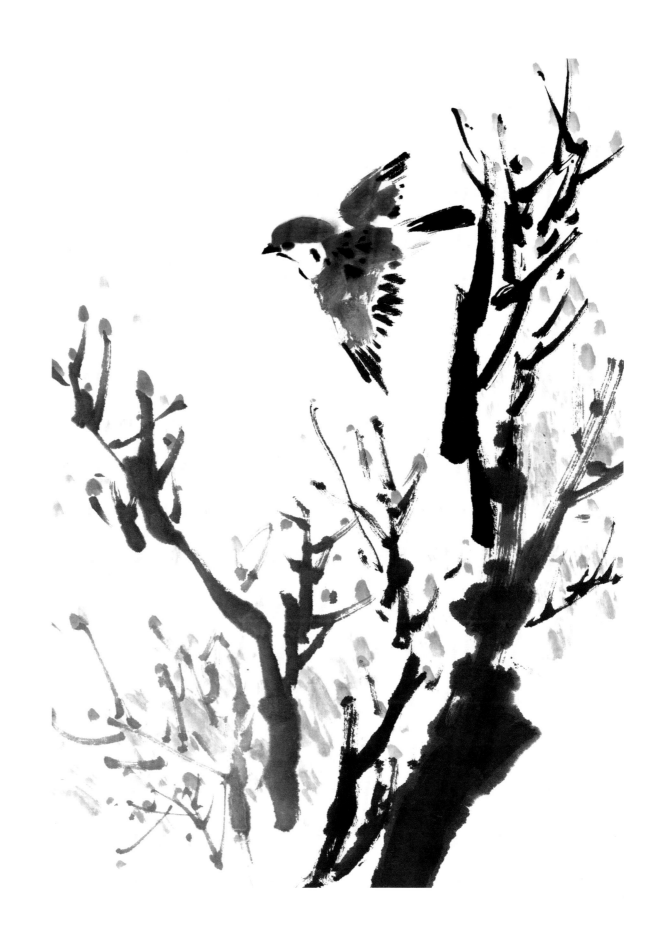

2. 八哥画法

八哥，体为黑色，头部有一缕突起的羽毛，翅膀有小块白色羽毛，喙、爪为橘红色。这里展示两种不同顺序的画法。

画法一

步骤一：作画时先确定头部位置。

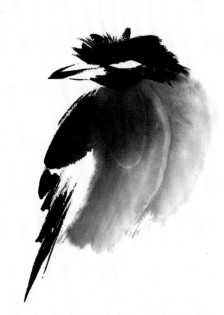

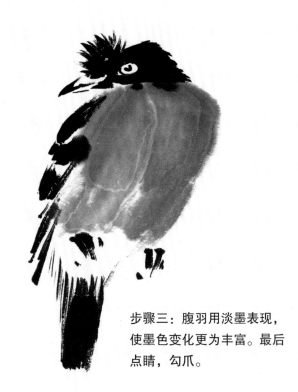

步骤二：用浓墨画颈、背、翅、尾，作画时需注意用笔变化。

步骤三：腹羽用淡墨表现，使墨色变化更为丰富。最后点睛，勾爪。

画法二

步骤一：淡墨画出腹羽，笔势和形状决定了鸟的动态。

步骤二：重墨摆笔画背，顺势画翅羽。

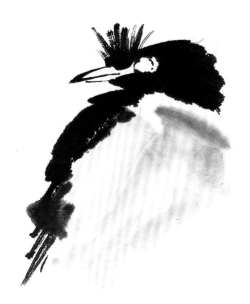

步骤三：小笔重墨勾喙、眼、头。

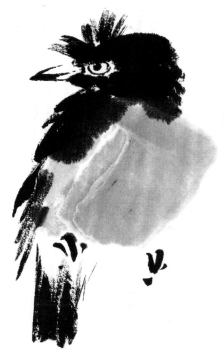

步骤四：重墨勾尾翅和爪，最后点睛。

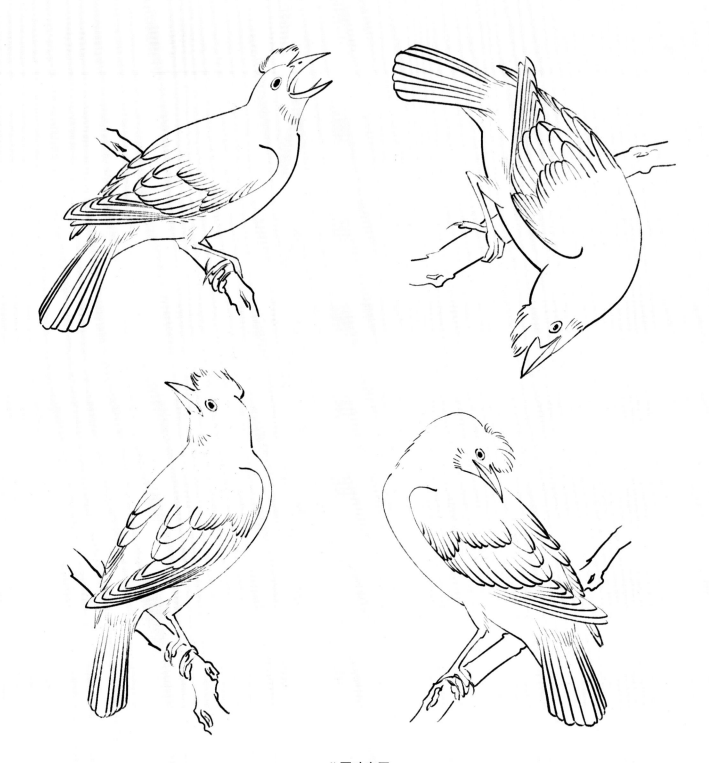

八哥动态图

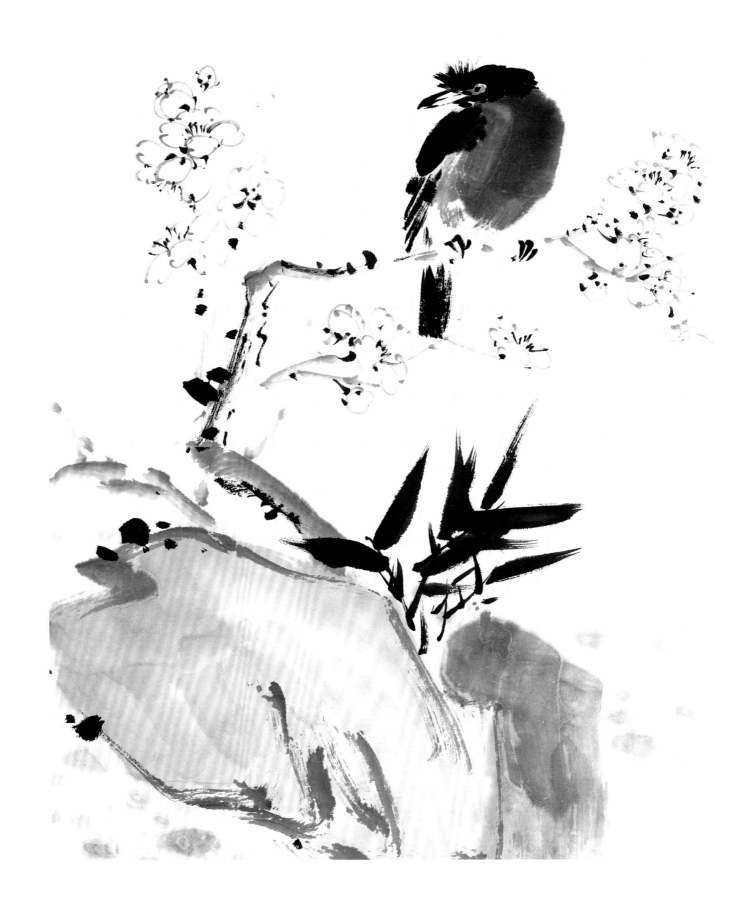

3. 翠鸟画法

翠鸟科的物种身体强壮，头大颈短，翼短圆，尾多都短小。喙型长而尖，喙峰圆钝，脚甚短。羽翼色泽鲜艳，多数种类有羽冠，翠鸟整体色彩配置十分鲜艳。

步骤一：先用焦墨分别画出眼、喙。

步骤二：浓墨点凤头、头、下颏，用笔有力度。

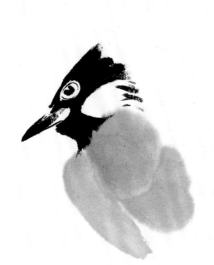

步骤三：用淡墨画出腹部。

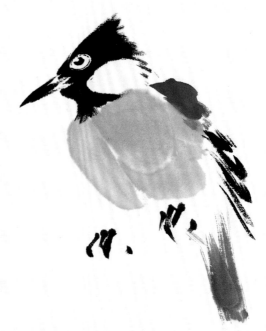

步骤四：用浓墨分别画出背、翅、尾和爪。

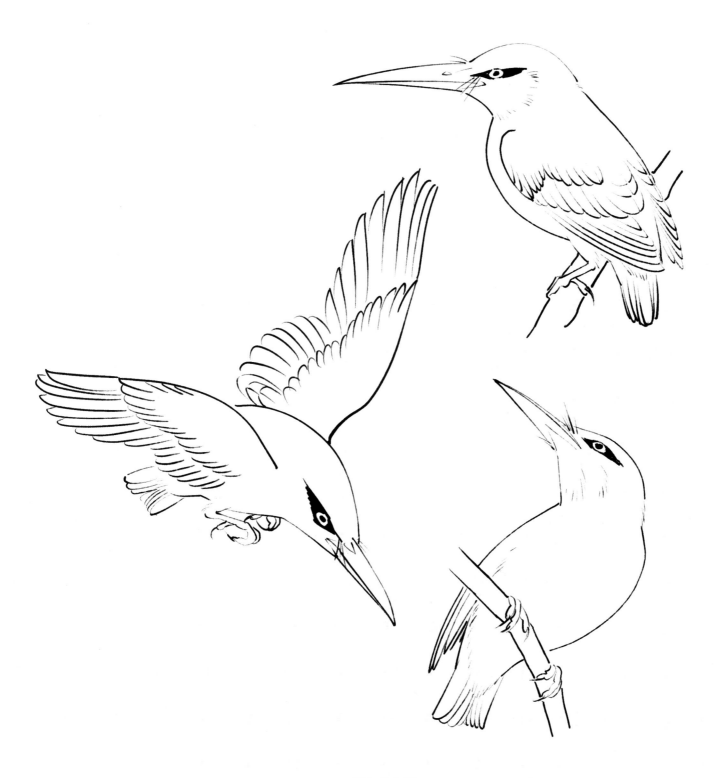

翠鸟动态图

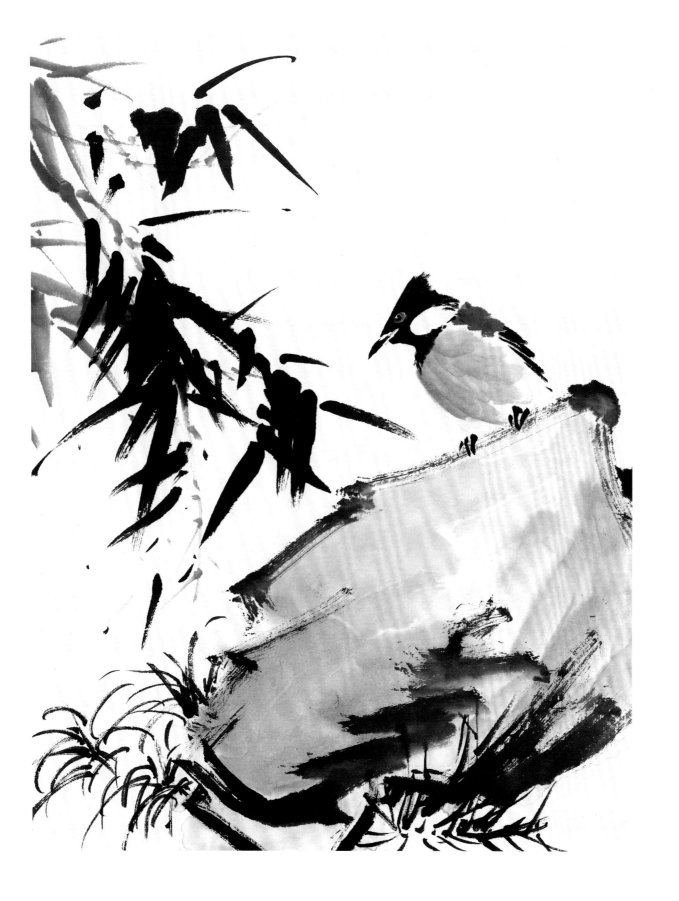

4. 伯劳画法

伯劳遍布全国，冬季南下过冬。其性格凶猛，喜食虫类。春天的时候，伯劳经常会在田野间出现，叫的声音很好听。

步骤一：先用浓墨勾出眼睛、喙（注意喙部略呈弯形）。

扫一扫，马上学

步骤二：然后用花青墨画出头部、颈部。

步骤三：再用赭墨画出胸部、腹部。

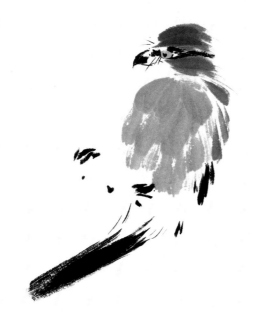

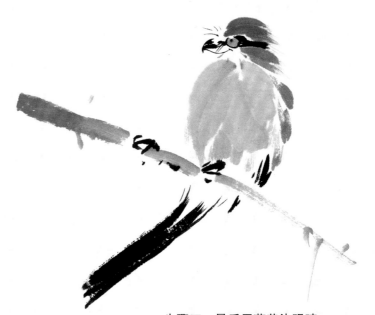

步骤四：用浓墨勾出爪、飞翅及尾部。

步骤五：最后用藤黄染眼睛。

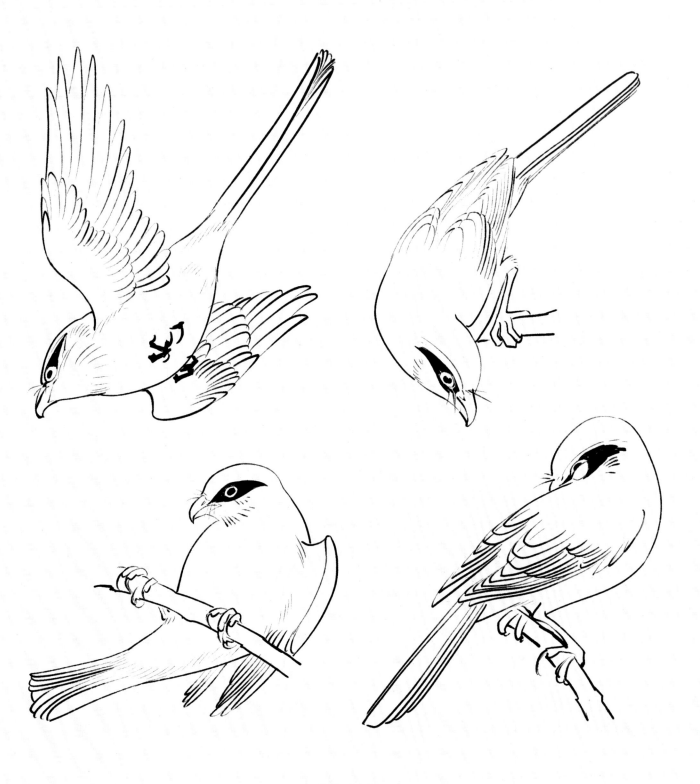

伯劳动态图

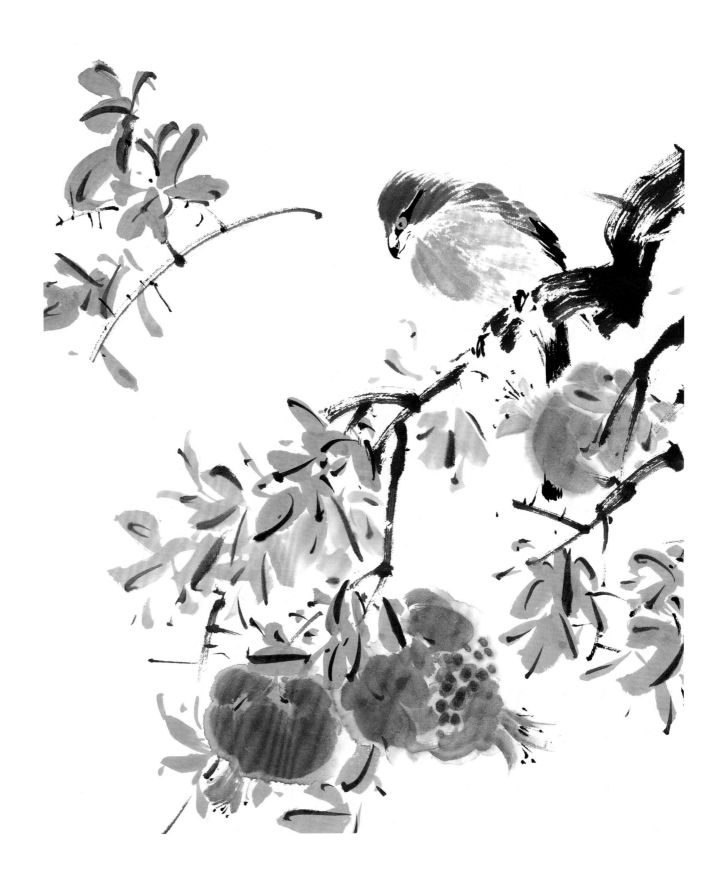

5. 蜡嘴画法

蜡嘴是一种宽喙、食谷物的鸟类。额和头呈黑色，此色延伸至眼部，向下达下颏，上体余部呈灰褐色，羽翼及尾呈黑色，胸腹呈淡褐灰色，腹部下转白。

步骤一：重墨画喙和头，先不点睛，待全鸟画完之后再点睛提神。

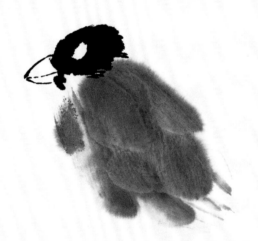

步骤二：淡墨画背，墨色比胸、腹略深些。

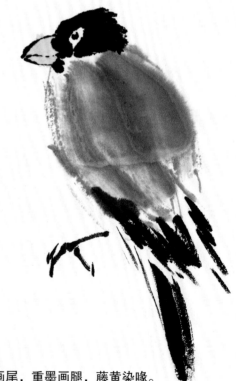

步骤三：重墨画翅，顺势画尾，重墨画腿，藤黄染喙。

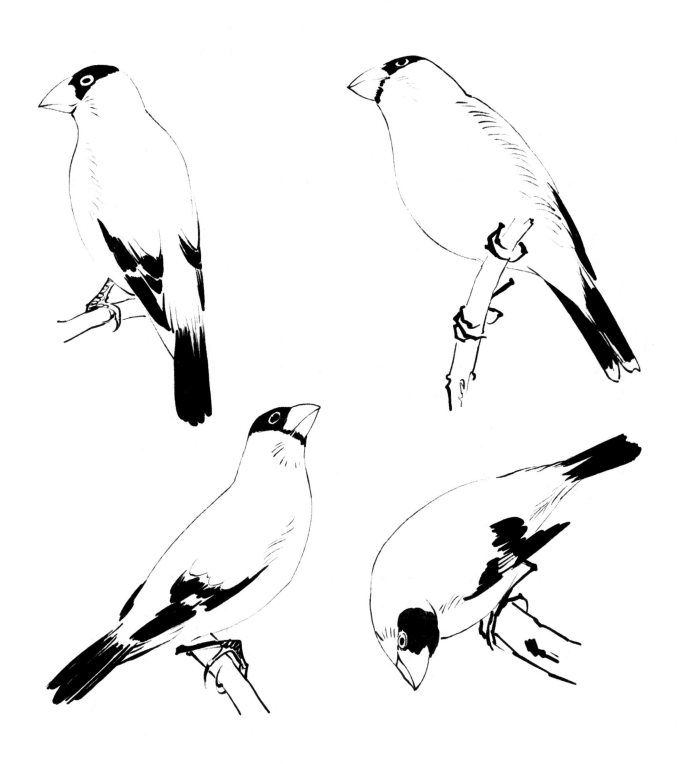

蜡嘴动态图

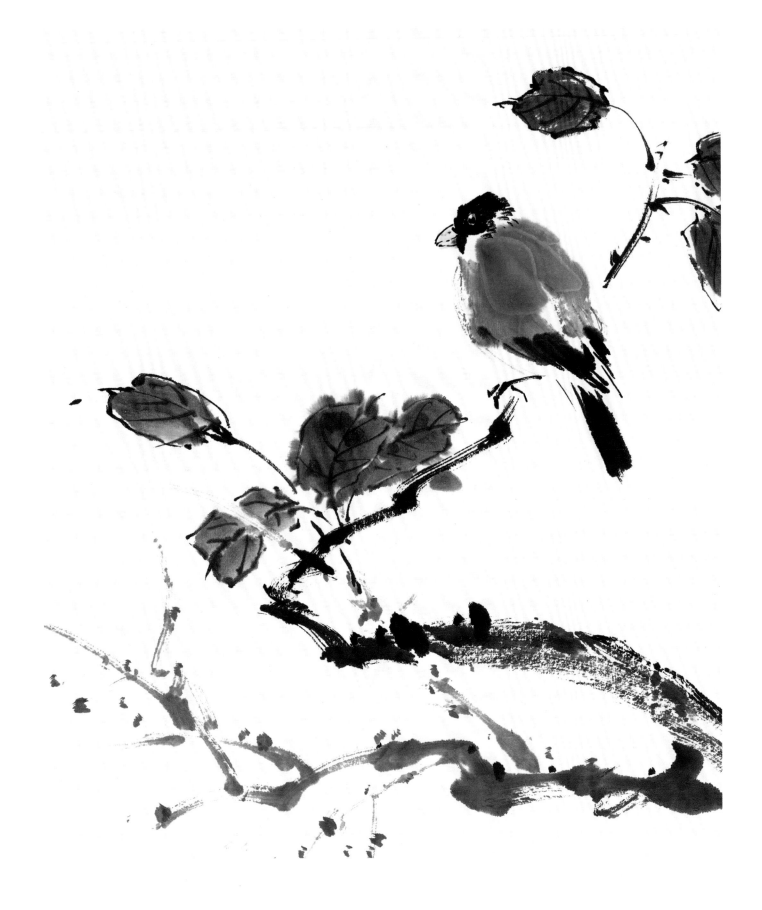

6. 鹌鹑画法

鹌鹑属于中型鸟，画时可用赭石加墨（或者浓淡墨）点丝，采用较小的笔，含水量少一点，侧锋留白。鹌鹑形态浑圆，腿爪小巧。处理边缘宜见方。

扫一扫，马上学

步骤一：用赭石加墨（略干）层层丝擦，笔与笔之间留白，画出鹌鹑圆浑的基本形态。

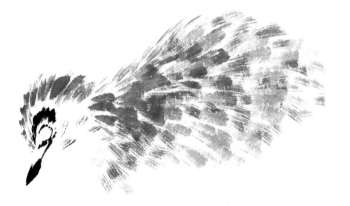

步骤二：以重墨勾出眼睛、喙。

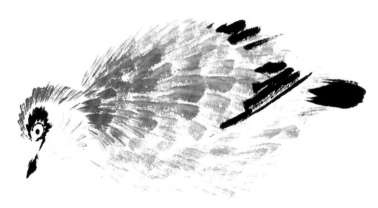

步骤三：用浓墨乱出翅膀和尾羽。

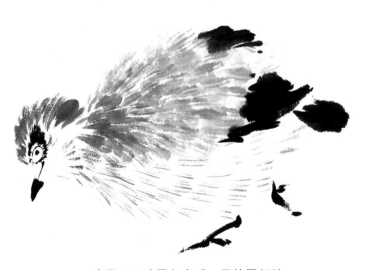

步骤四：浓墨勾出爪，用笔需凝练。

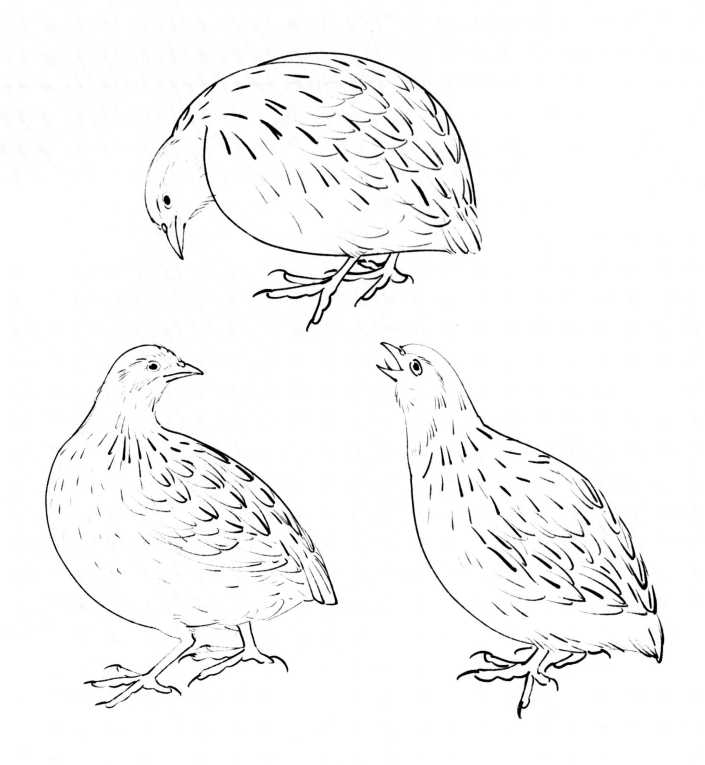

鹌鹑动态图

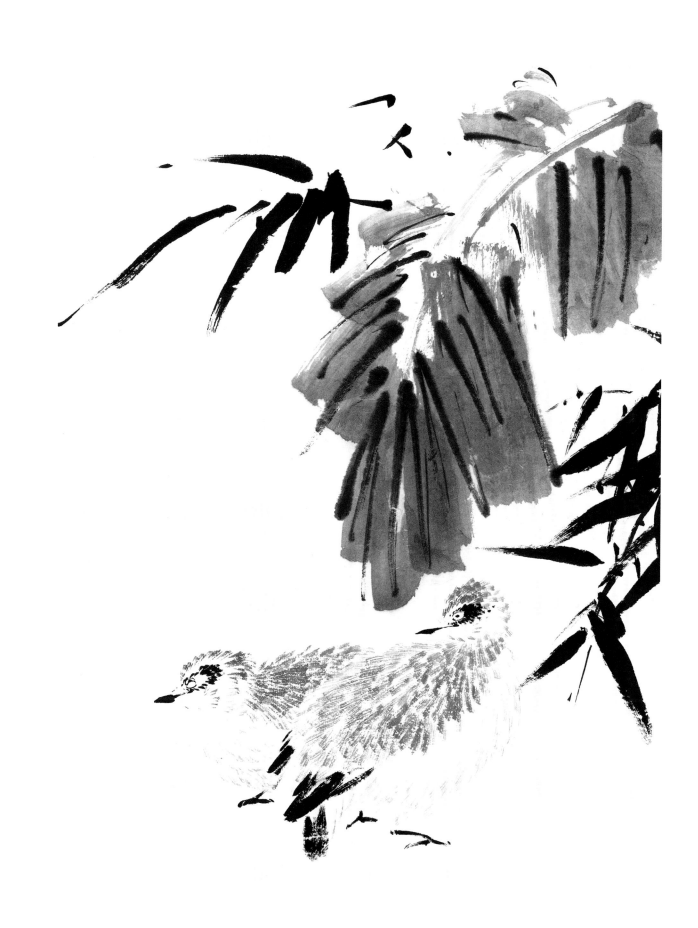

7. 短脚鹎画法

短脚鹎，中型鸟类，头、颈白色，其余通体黑色。野外特征明显，容易辨识。短脚鹎主要生活于山林高大乔木以上，随季节变化迁移。它叫声多变，经常模仿猫的叫声。

扫一扫，马上学

步骤一：首先用浓墨画出头顶、眼睛、喙部、腮毛。

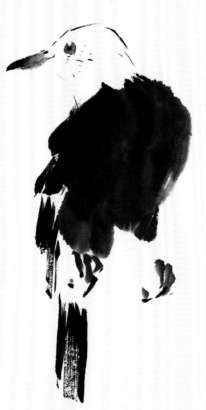

步骤二：然后用淡墨铺毫画出腹部软羽，腿部略微突出。

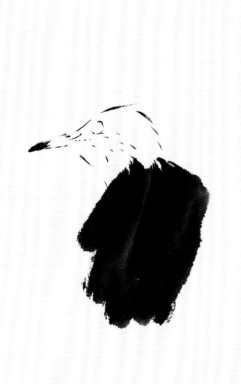

步骤三：最后用浓墨画出肩胛及翅羽、尾羽，最后用细笔勾勒出爪子。

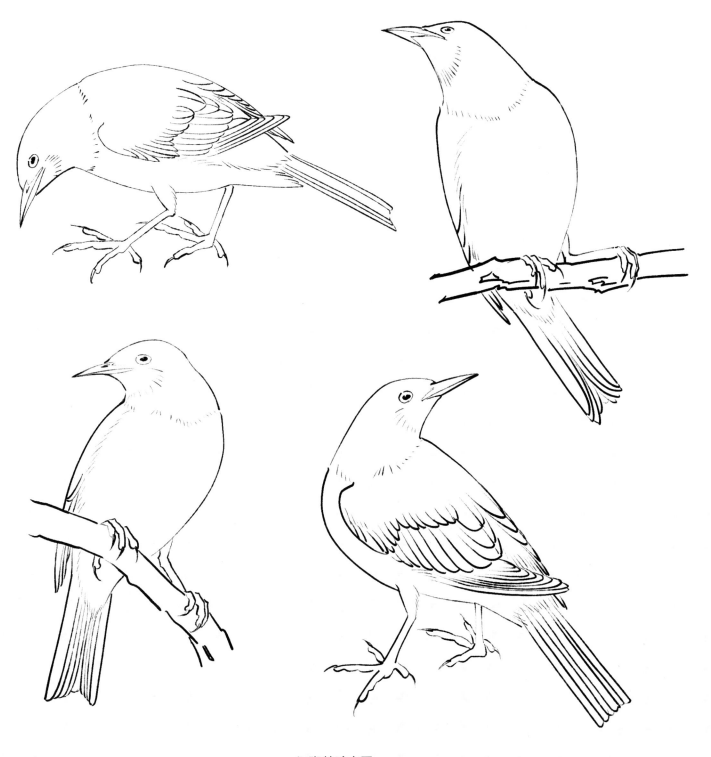

短脚鹎动态图

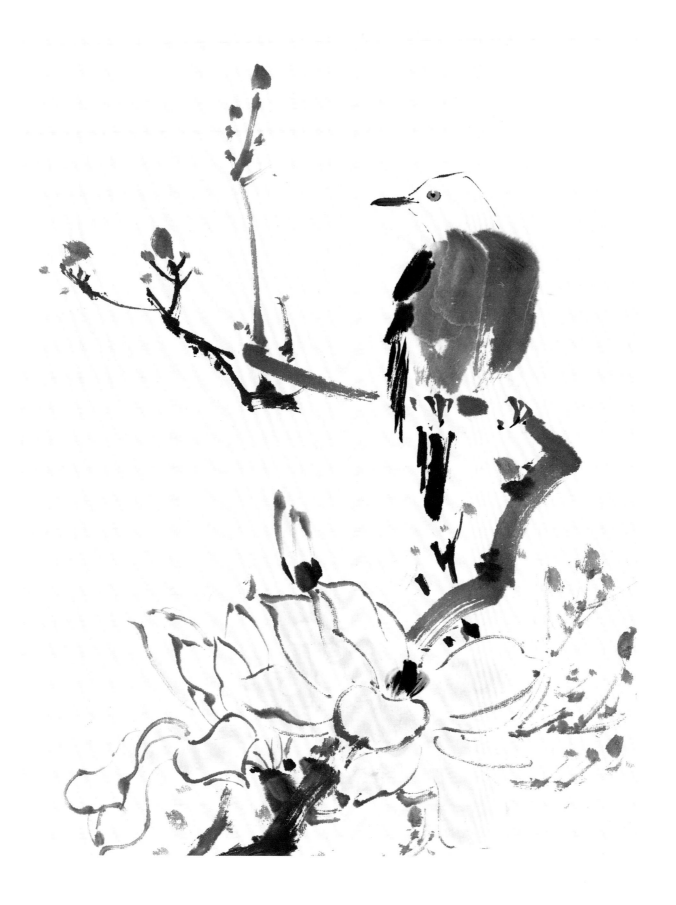

8. 燕子画法

燕子体形与麻雀相似，在画法上基本相同，只是飞羽较长，尾羽呈剪刀形。要有变化，不要画成死墨。头顶及下颏部用朱磦画，尾管部略染一些赭石即可。

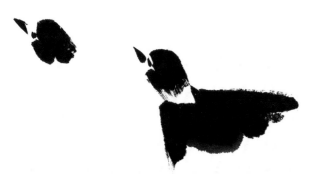

步骤一：画时可从头部着手，先蘸浓墨用中锋带卧用笔，略留出眼部空白。

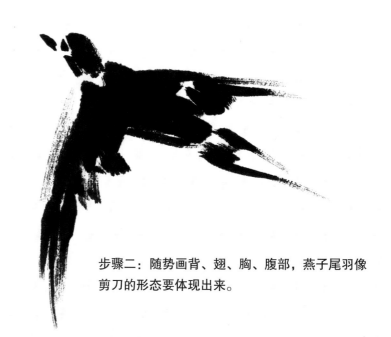

步骤二：随势画背、翅、胸、腹部，燕子尾羽像剪刀的形态要体现出来。

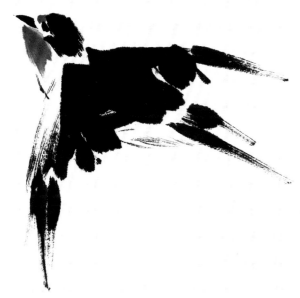

步骤三：用暗红色画喙、爪。

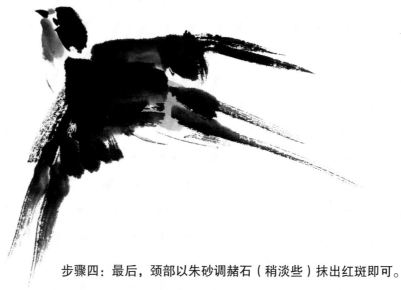

步骤四：最后，颈部以朱砂调赭石（稍淡些）抹出红斑即可。

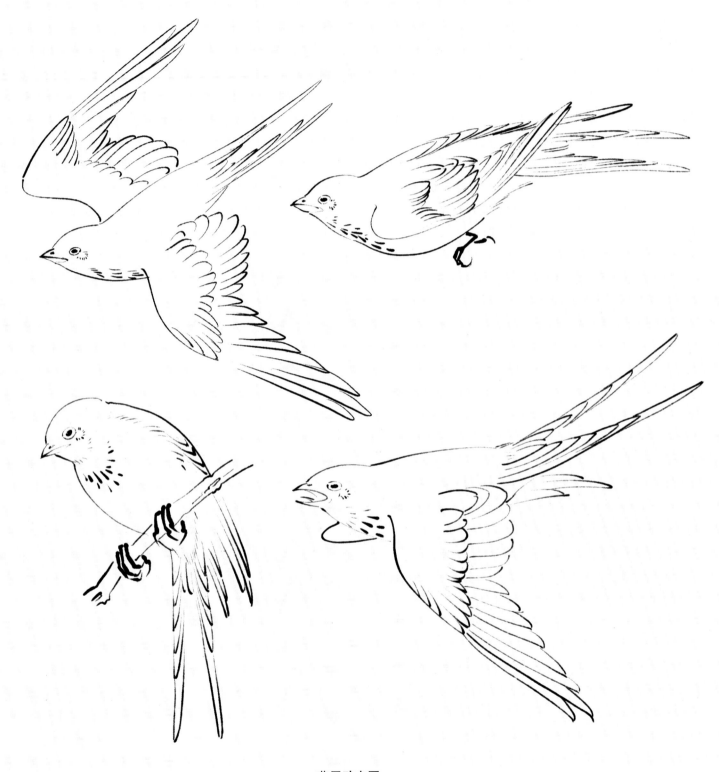

燕子动态图

9. 太平鸟画法

太平鸟又名"十二红"，画法与麻雀的画法类似，区别在于太平鸟的体积比麻雀略大，喙部更尖一些。

画法一

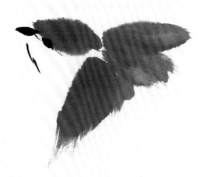

步骤一：首先用赭石加墨画出头、身。

步骤二：然后用重墨勾出喙、眼睛。

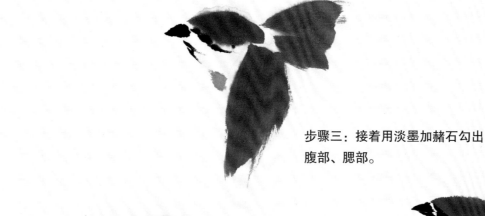

步骤三：接着用淡墨加赭石勾出
腹部、腮部。

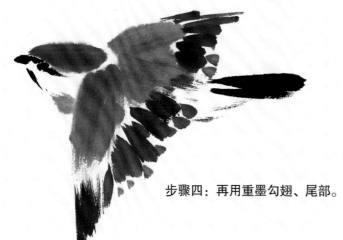

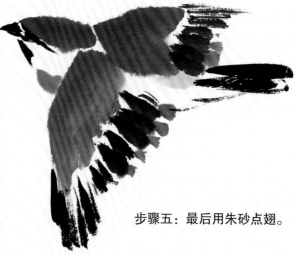

步骤四：再用重墨勾翅、尾部。

步骤五：最后用朱砂点翅。

画法二

步骤一：用赭墨画出身体，注意笔势和形状。

步骤二：用赭墨画出头部，注意头部的形态及位置。

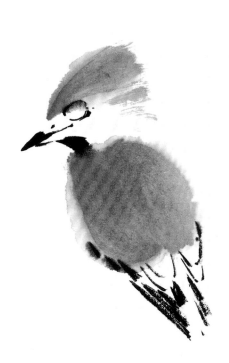

步骤三：用重墨勾出喙、眼睛，顺势勾出翅羽。

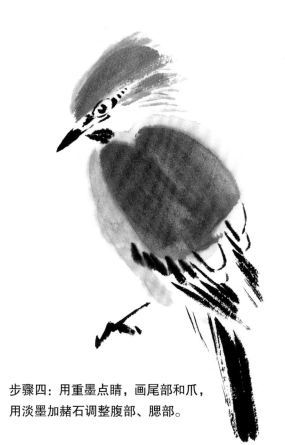

步骤四：用重墨点睛，画尾部和爪，
用淡墨加赭石调整腹部、腮部。

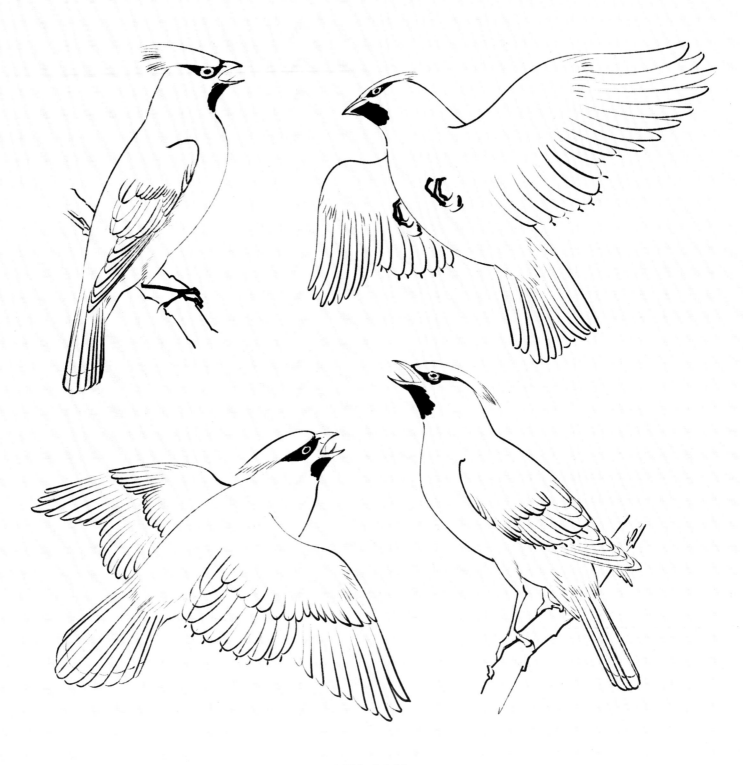

太平鸟动态图

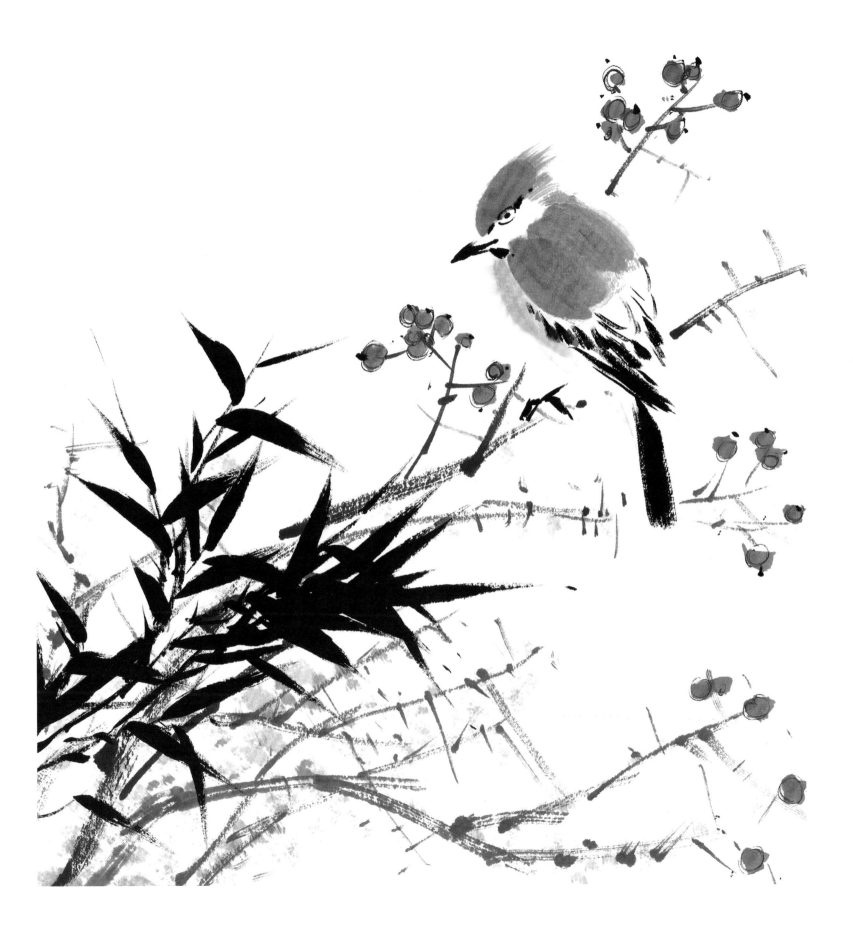

10. 灰喜鹊画法

灰喜鹊的喙、爪为黑色，额至后颈也为黑色，背为灰色，两翅和尾为灰蓝色，初级飞羽外端部为白色。尾长且呈凸状，具有白色端斑。下体为灰白色。外侧尾羽较短，不及中央尾羽之半，腾踏于枝，有翘尾招摇之态。绘画时，颜色要有虚实变化，方能生动自然。

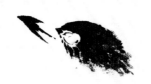

步骤一：用浓墨勾出眼睛和嘴巴，用中号笔点出灰喜鹊的头部，可用笔触表现头部的羽毛层次。

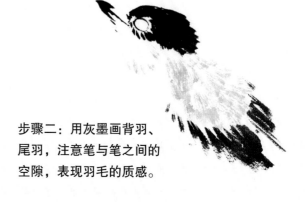

步骤二：用灰墨画背羽、尾羽，注意笔与笔之间的空隙，表现羽毛的质感。

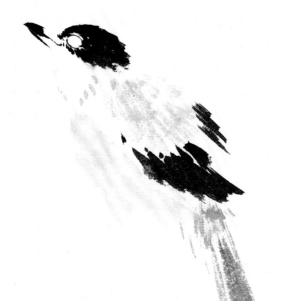

步骤三：用灰墨画出胸部的羽毛。

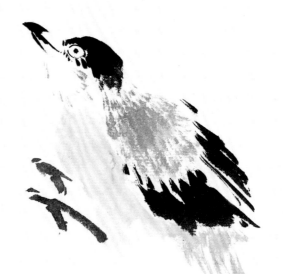

步骤四：用重墨画出覆羽、飞羽和爪，最后点睛。

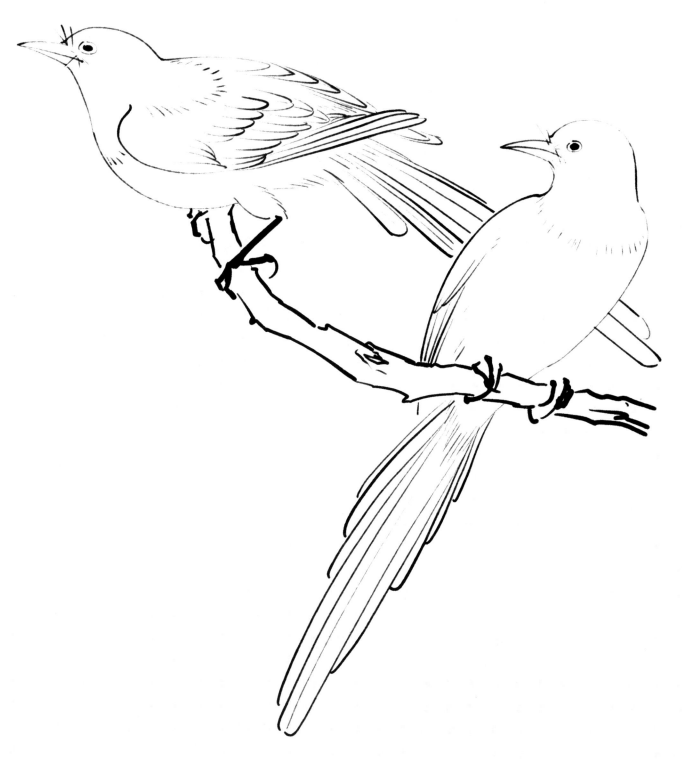

灰喜鹊动态图

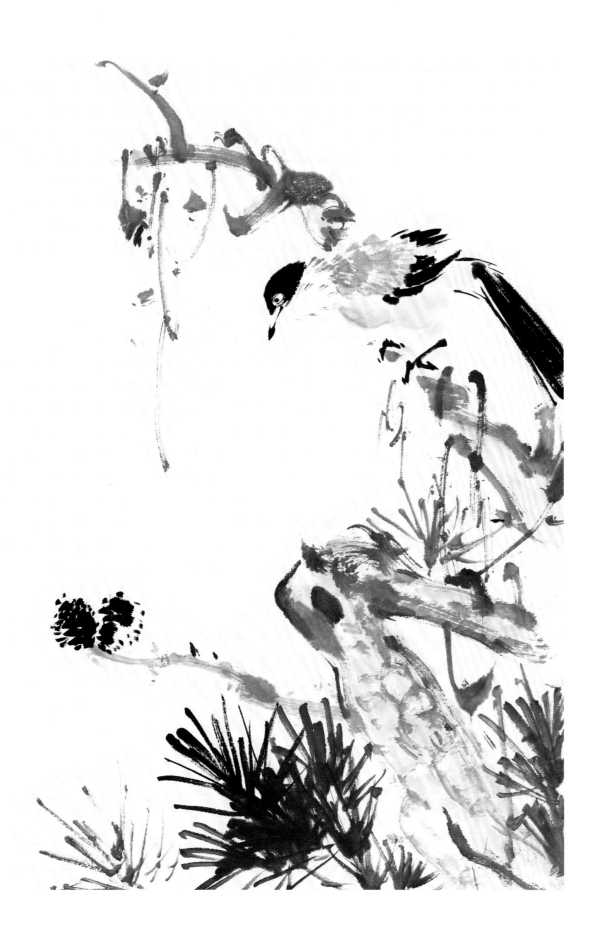

11. 戴胜画法

戴胜，头顶羽冠长而阔，呈扇形，颜色为棕红色或沙粉红色。头侧和后颈呈淡棕色，上背和肩呈灰棕色，下背黑色而杂有淡棕白色宽阔横斑。初级飞羽为黑色，飞羽具多道白色横斑。翅上覆羽为黑色，同时有宽的白色或棕白色横斑。喙细长而向下弯曲，呈黑色，脚和趾为铅色或褐色。

步骤一：首先以浓墨、干笔勾出戴胜的喙，要抓住喙比较细长的特征。留出眼睛的位置，用赭石加墨或者朱磦加墨，点额、顶和颈部。

步骤二：然后画冠羽，画冠羽时用笔要有力度，要见笔。

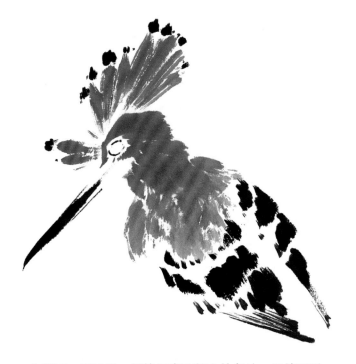

步骤三：用重墨、侧锋画出两翅上的条纹，用笔要活，适当见飞白，并顺势画出初级飞羽。

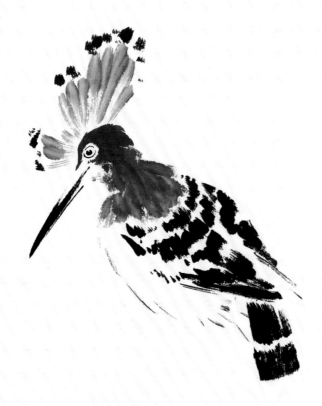

步骤四：用淡墨画胸腹，注意戴胜的基本形态。

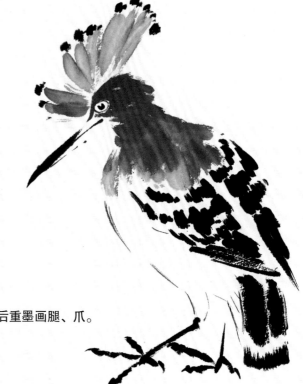

步骤五：最后重墨画腿、爪。

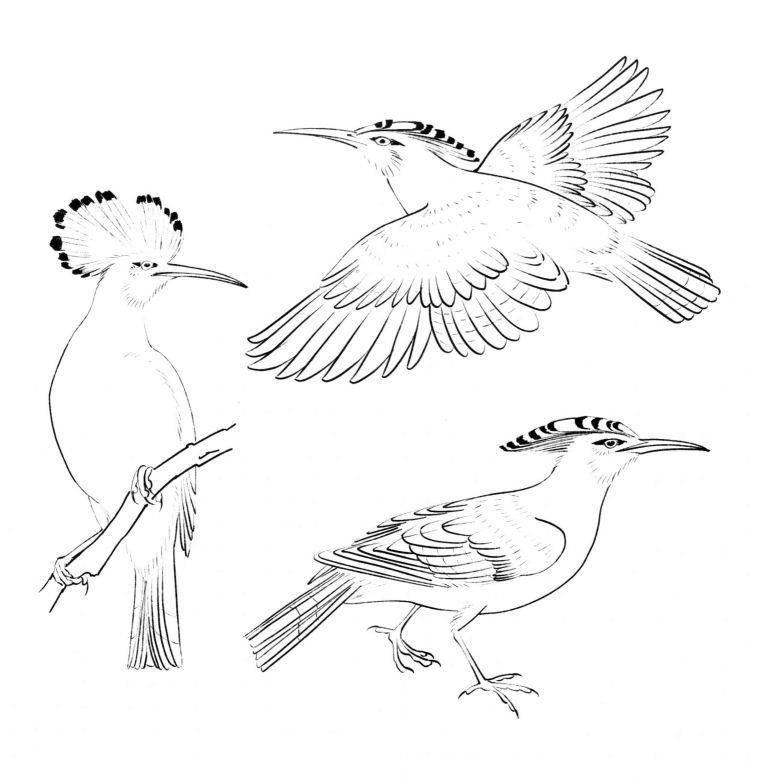

戴胜动态图

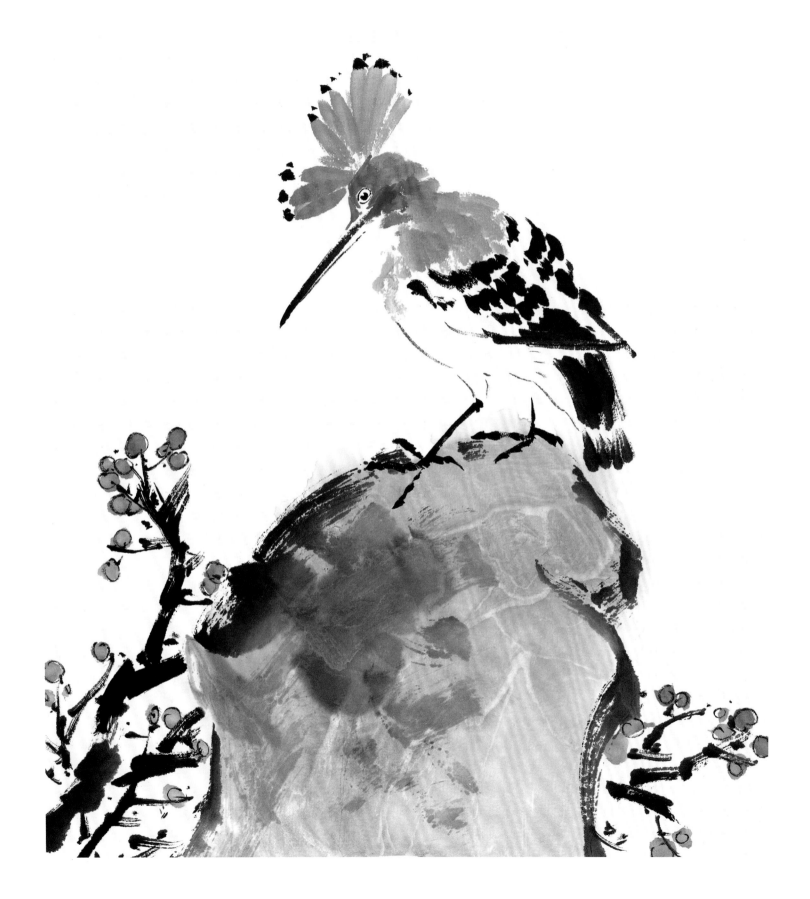

六、禽鸟范画

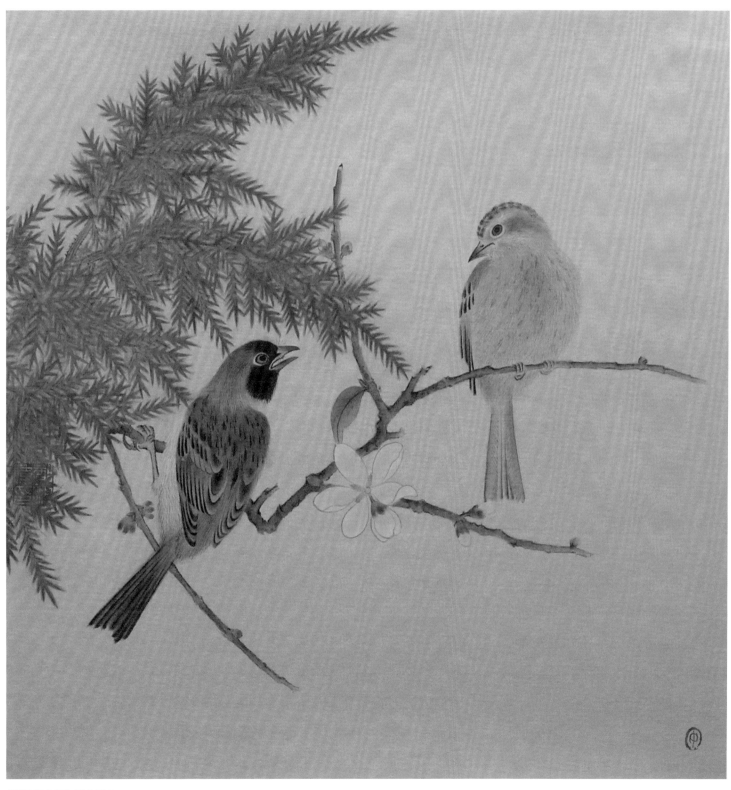

《蜡梅双禽图》绢本设色

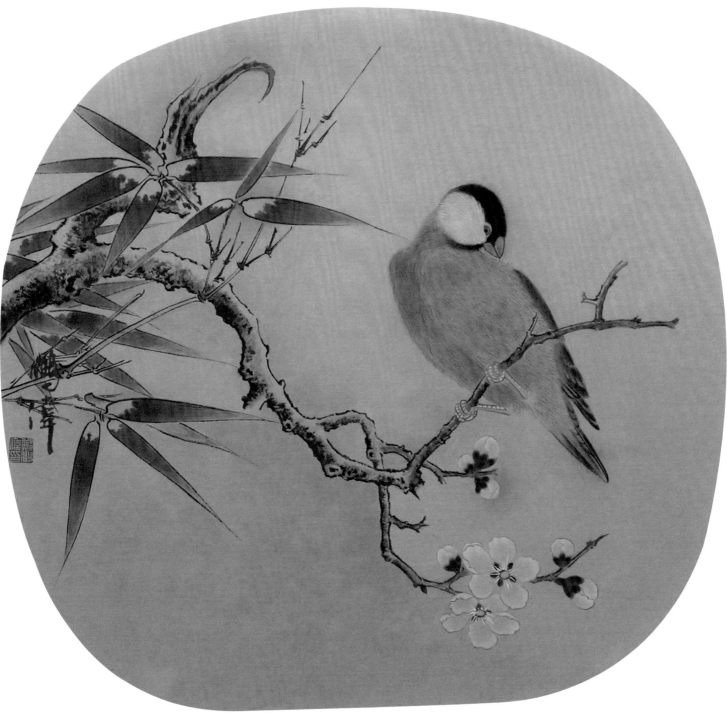

《梅竹寒禽图》绢本设色

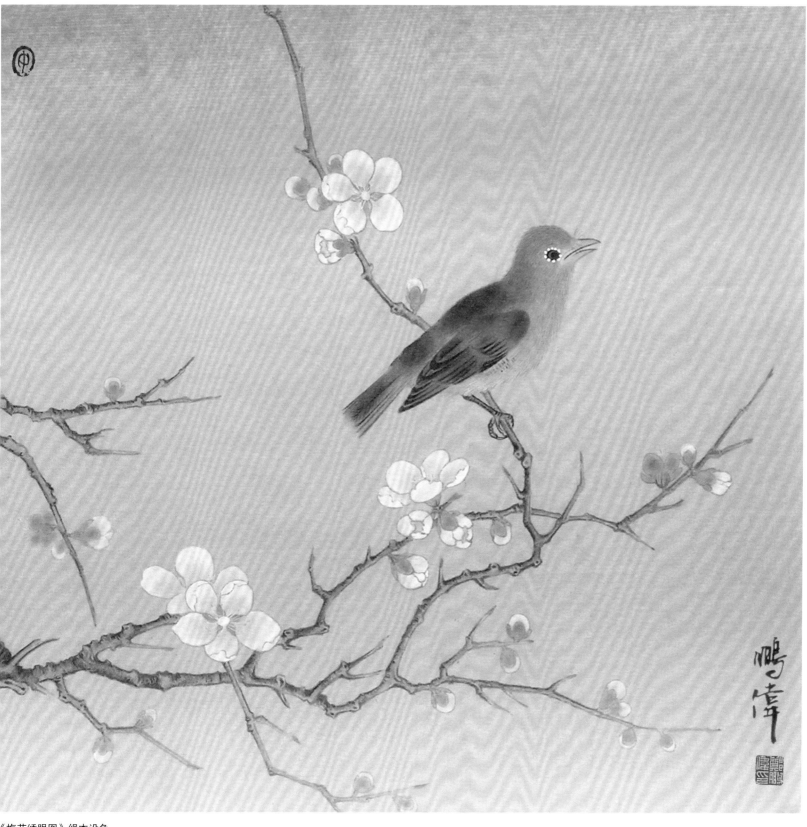

《梅花绣眼图》绢本设色

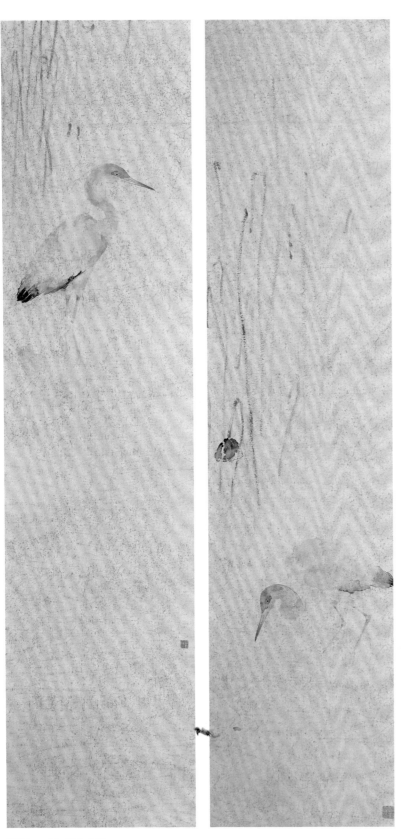
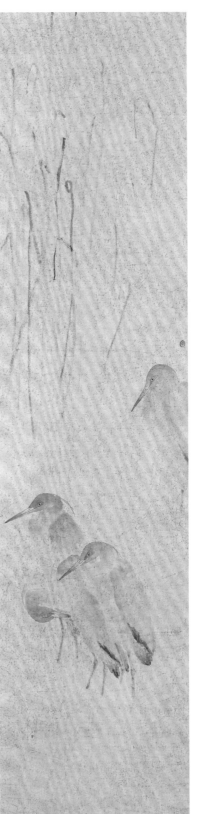
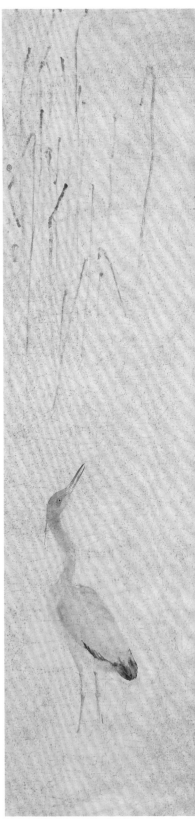

《在水一方》纸本水墨